王羲之行书集字《诗经》

胡　镇　编著

浙江古籍出版社

目　录

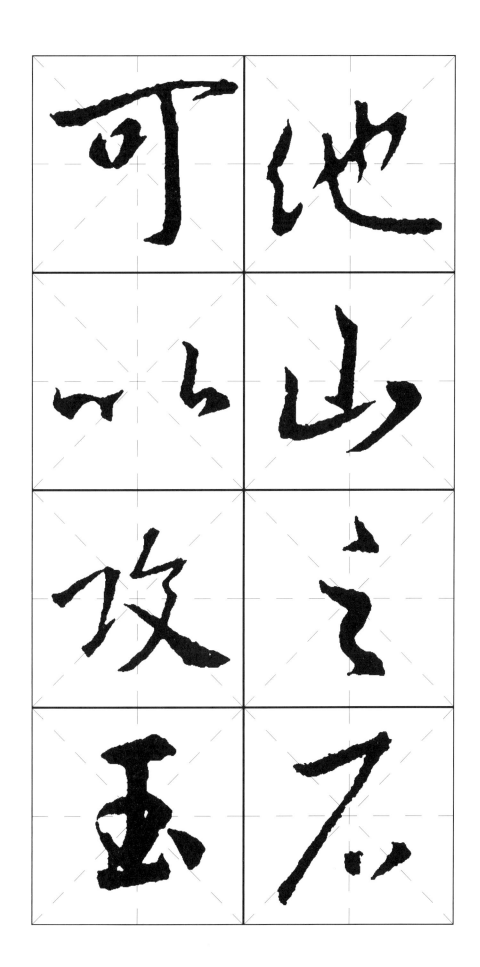

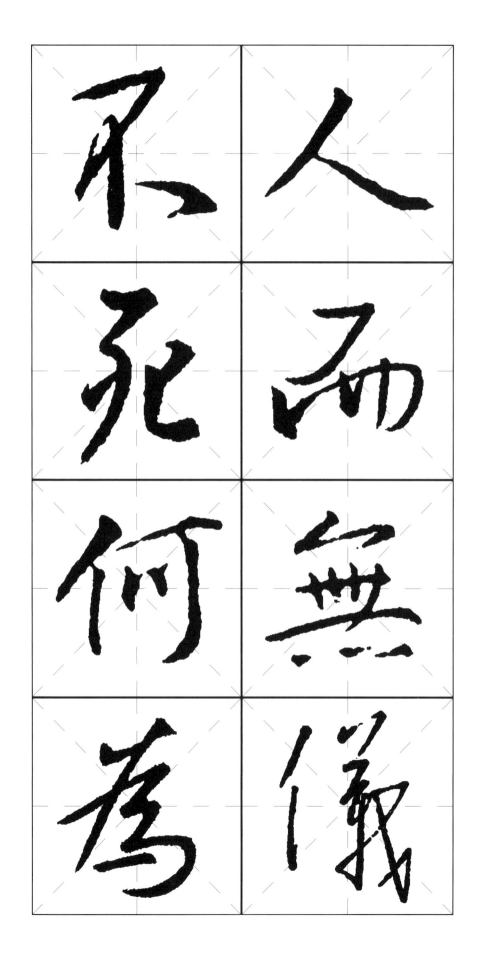

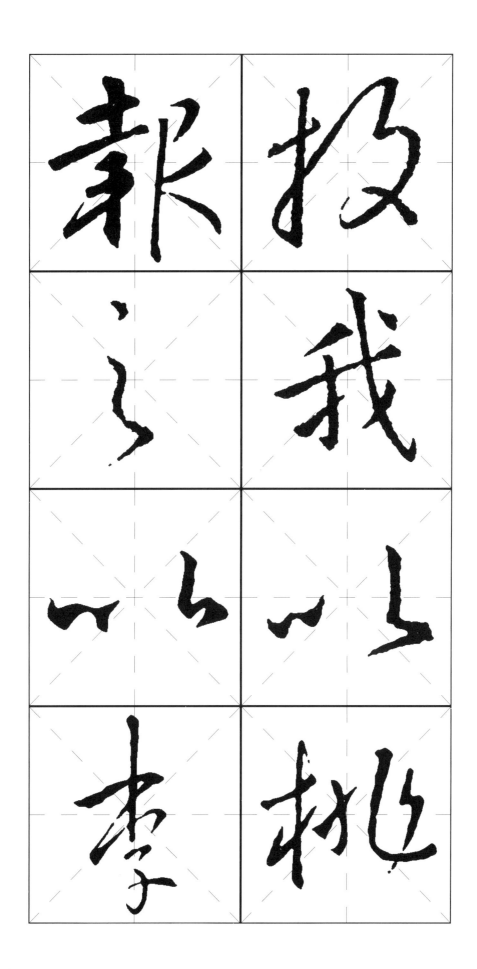

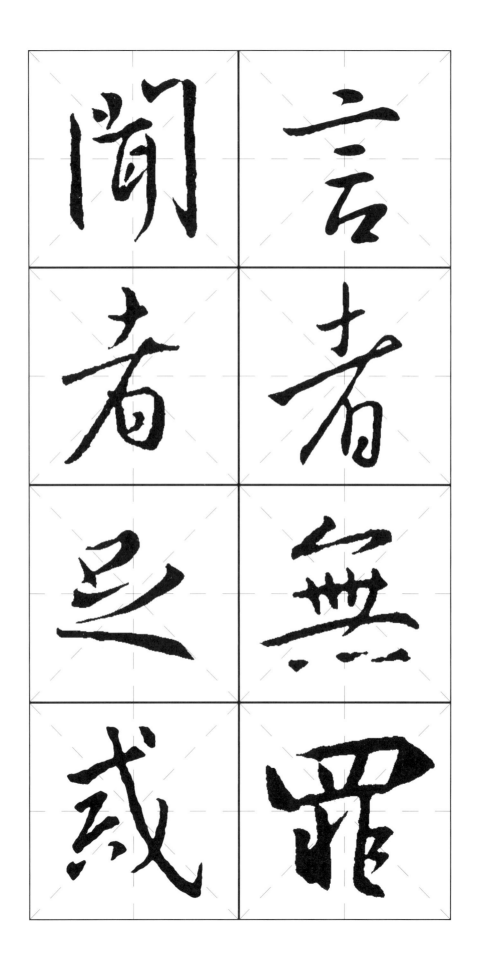

——《诗经·陈风·月出》

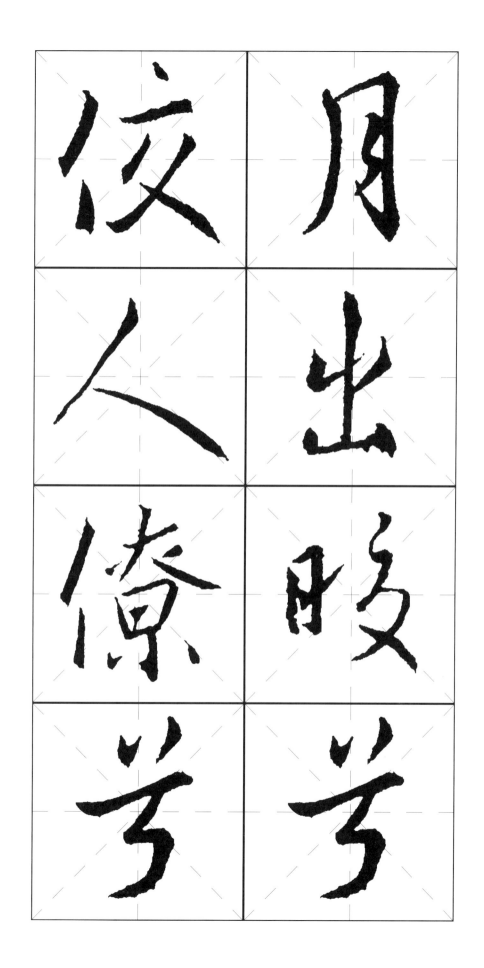

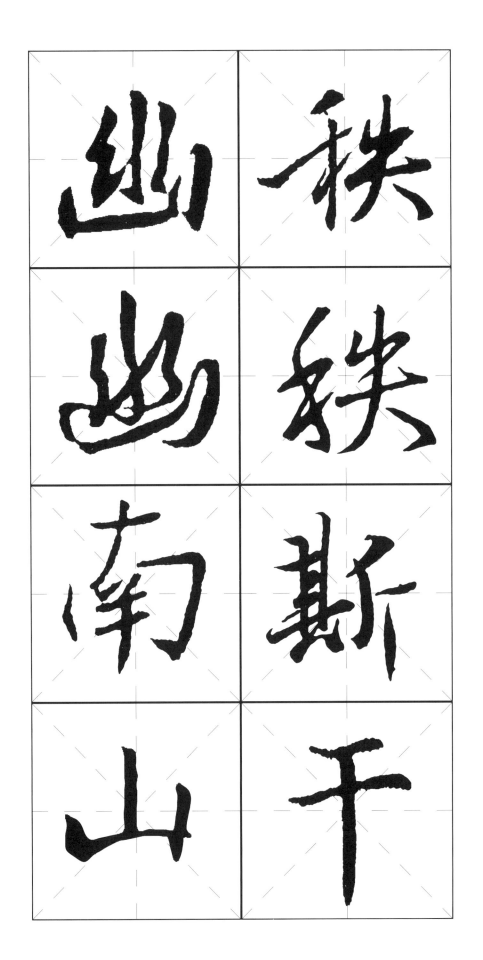

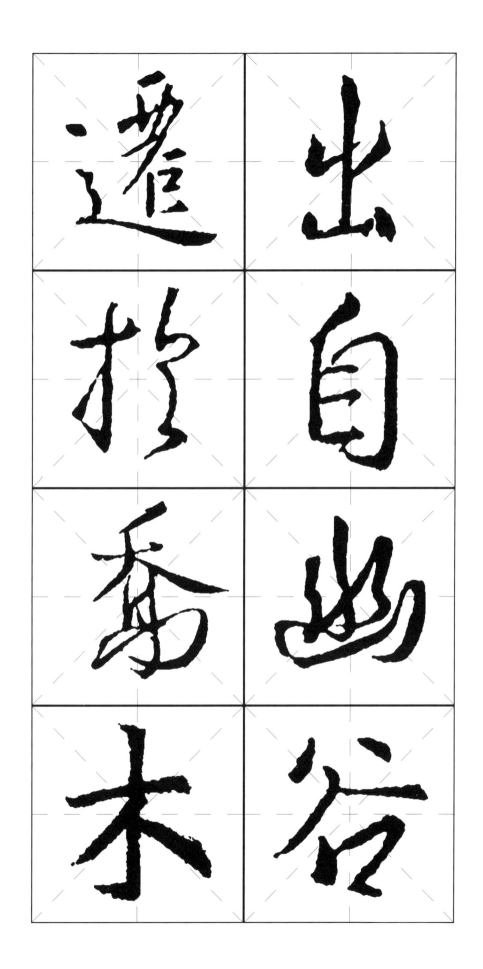

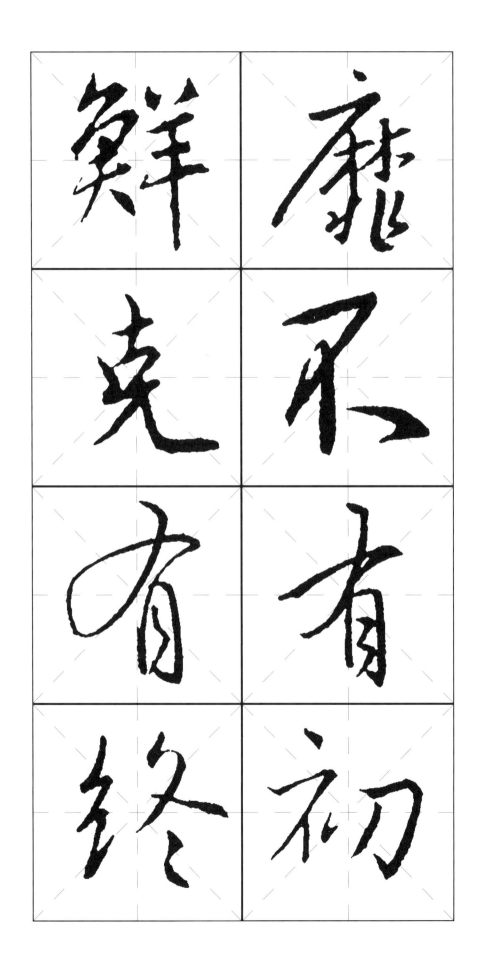

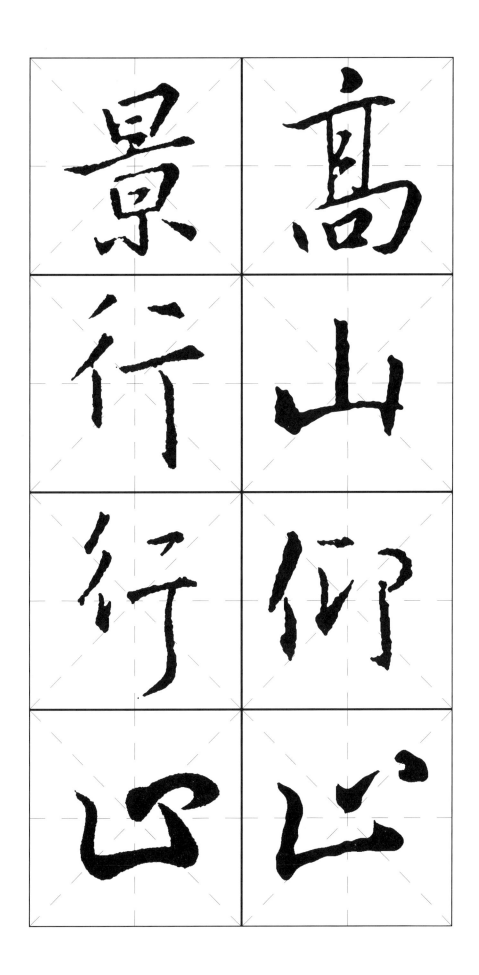

释文：高山仰止，景行行止。

——《诗经·小雅·车辖》

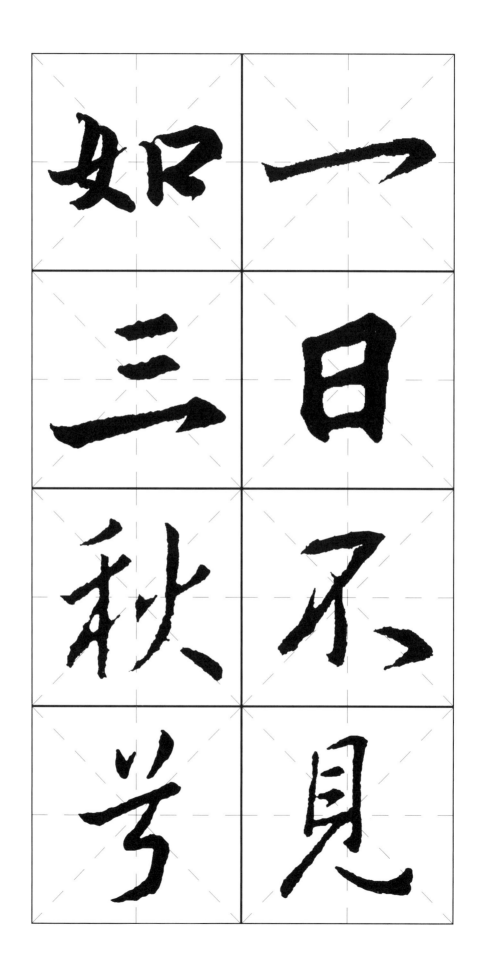

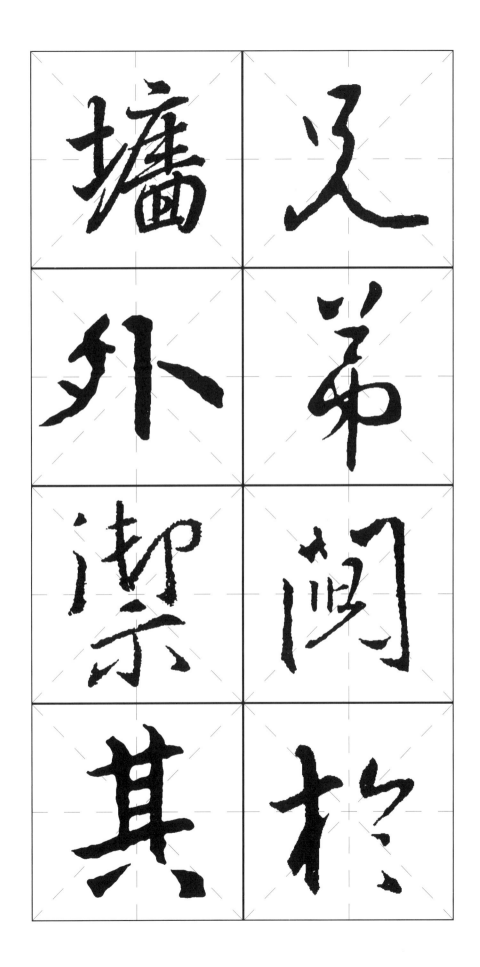

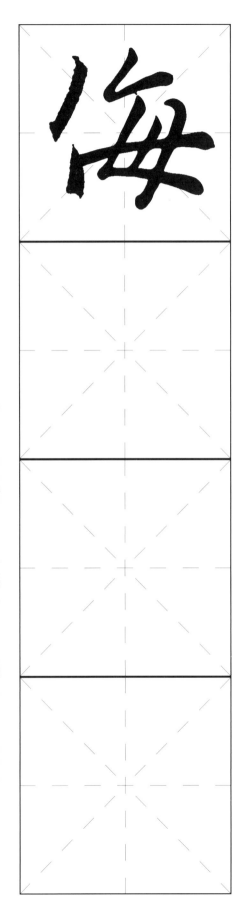

兄弟阋於墙

外禦其侮

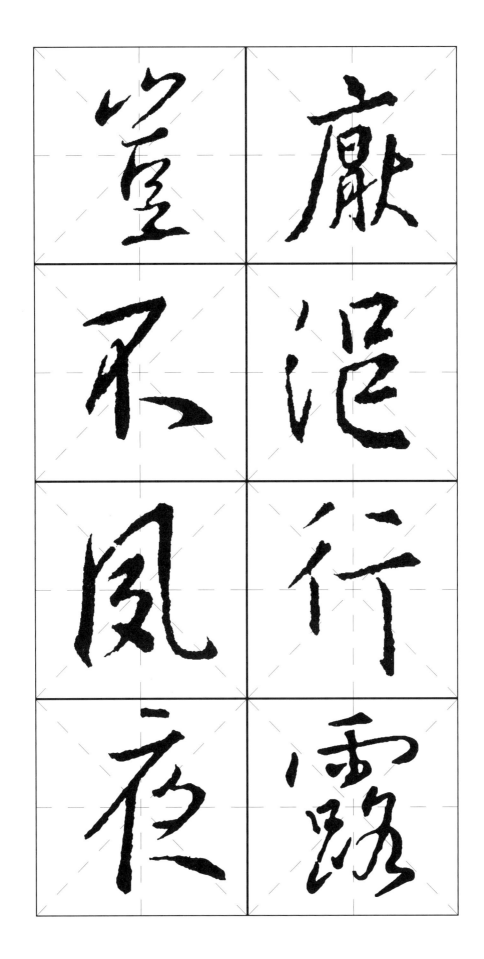

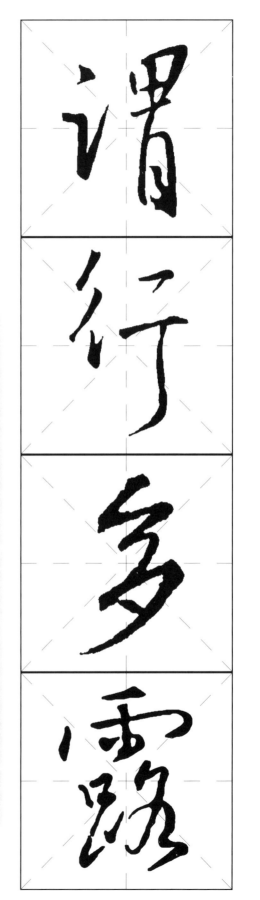

厌浥行露岂不
夙夜谓行多露

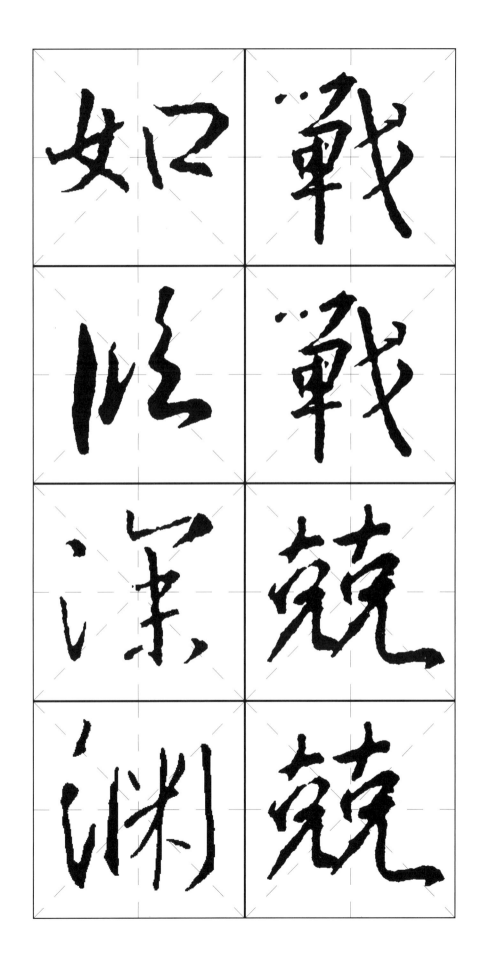

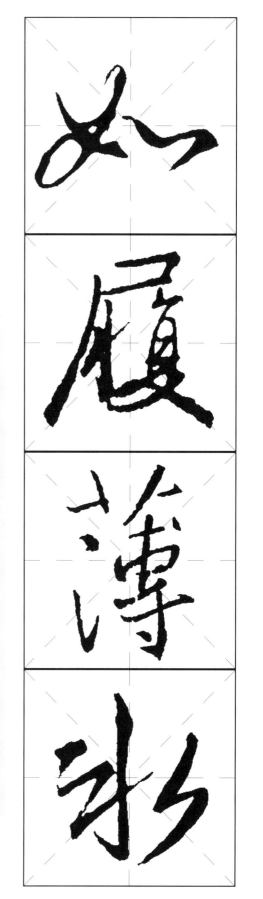

战战兢兢 如临
深渊 如履薄冰

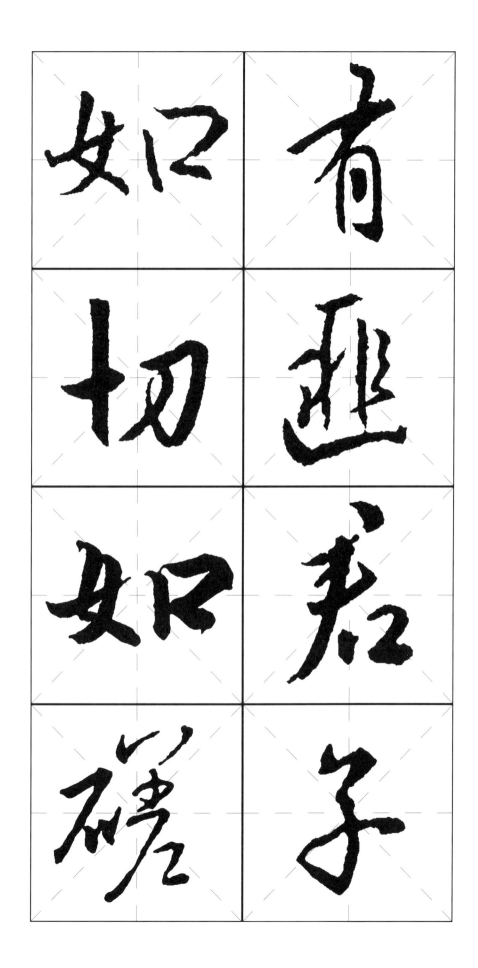

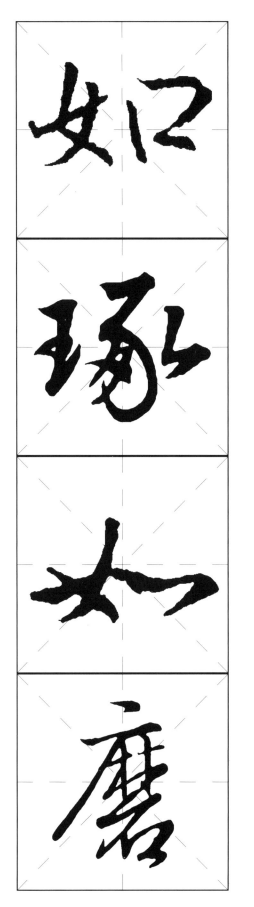

有匪君子如切
如磋如琢如磨

18

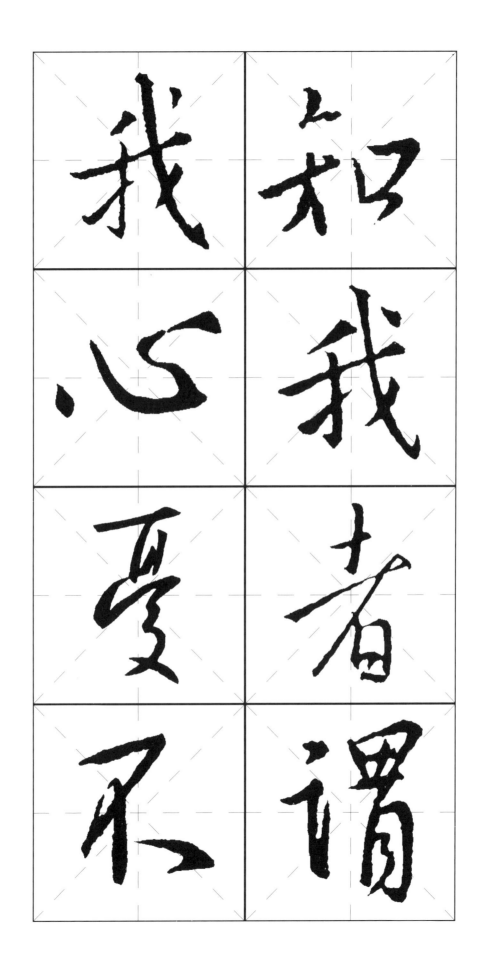

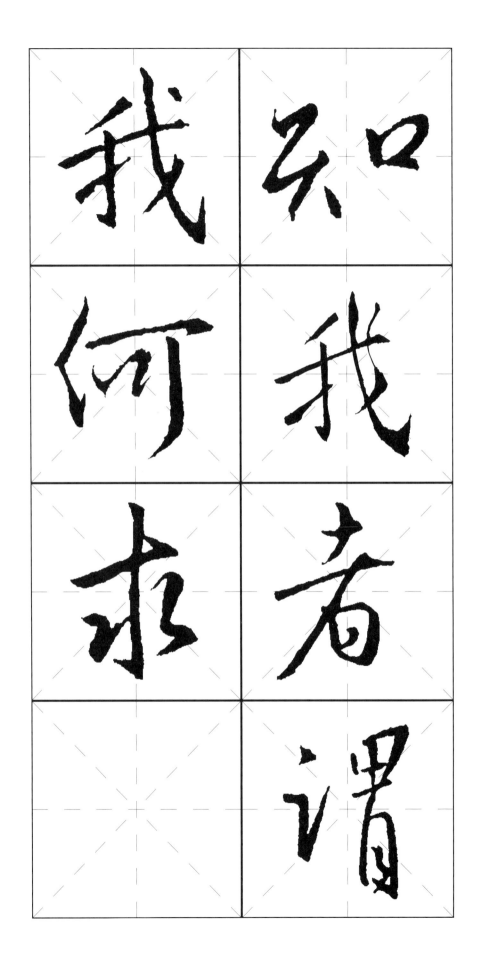

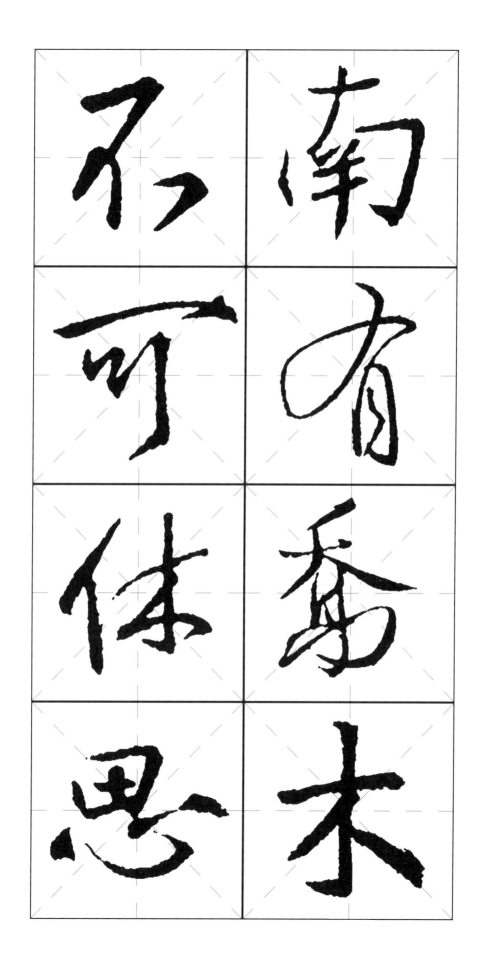

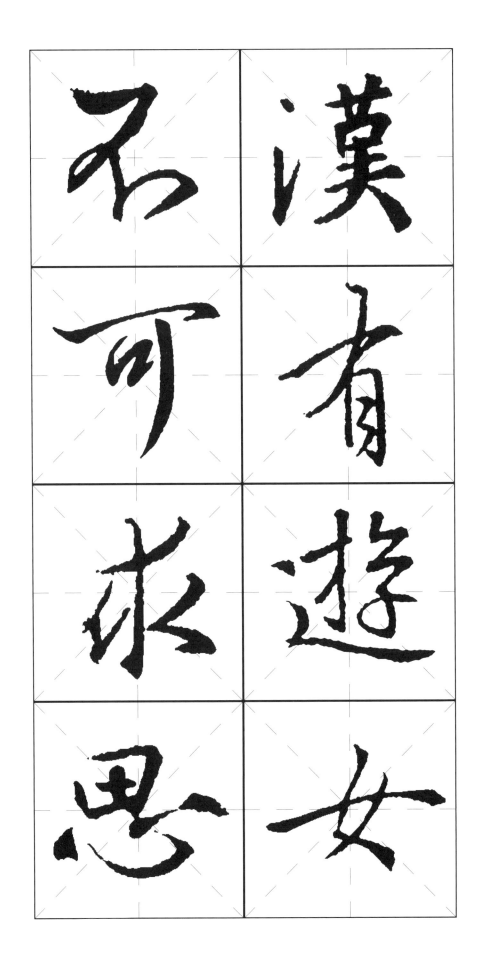

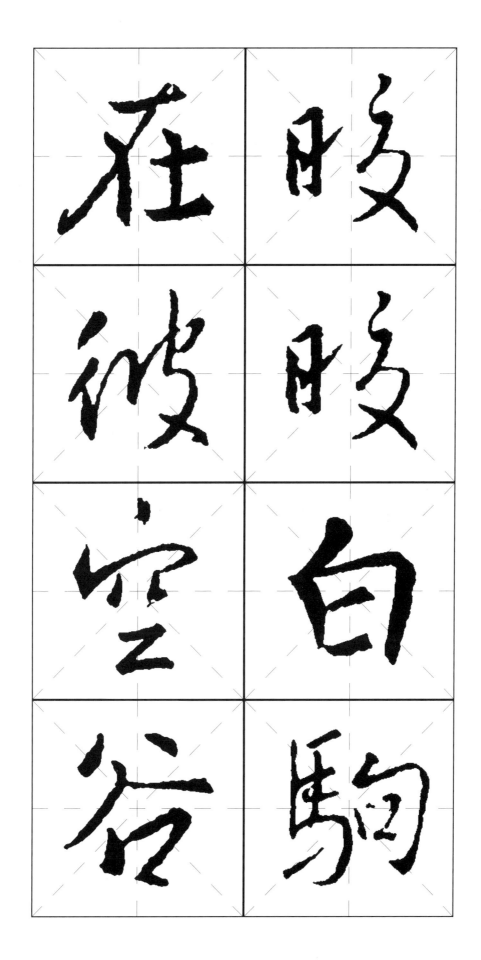

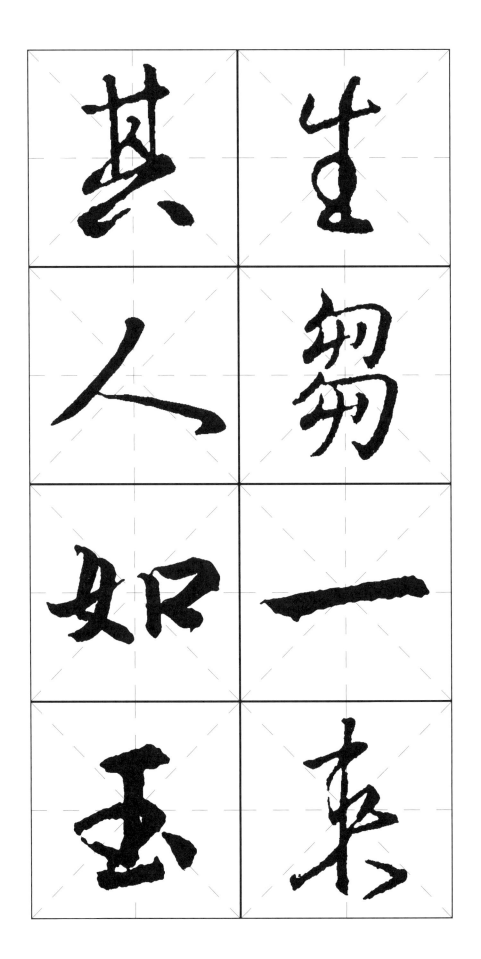

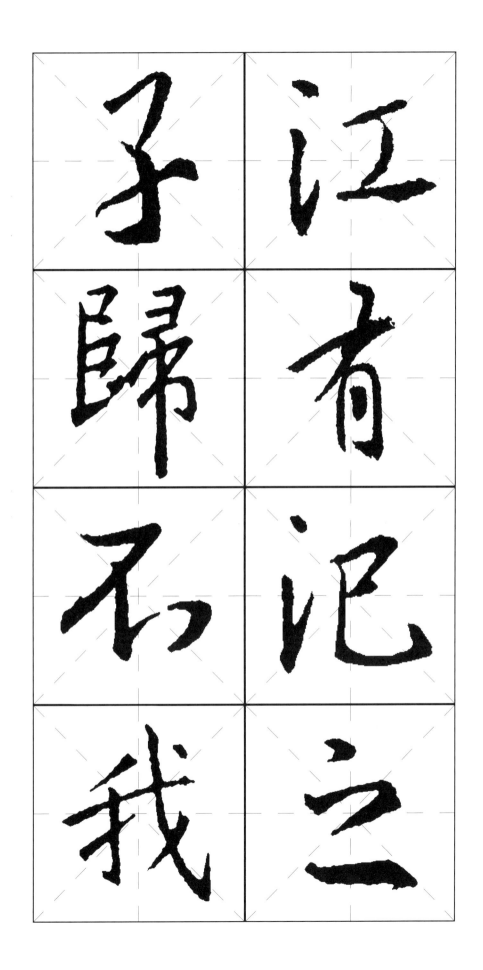

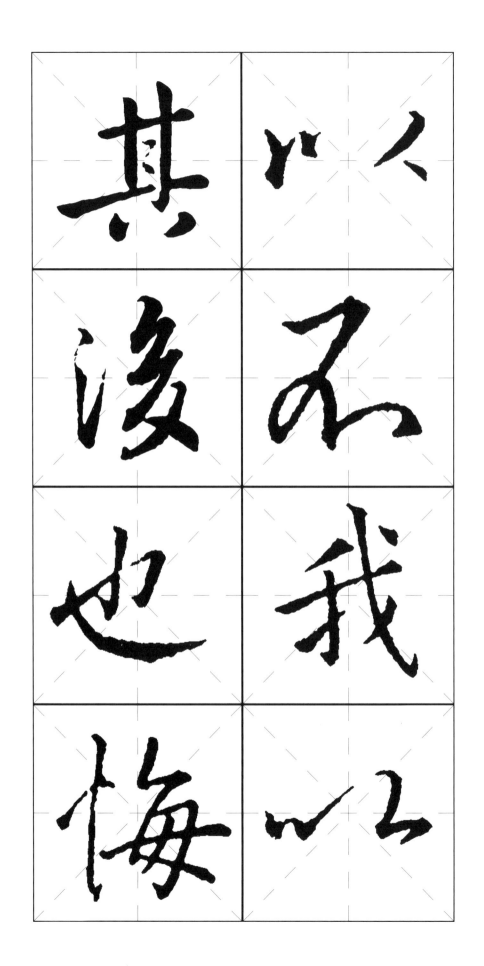

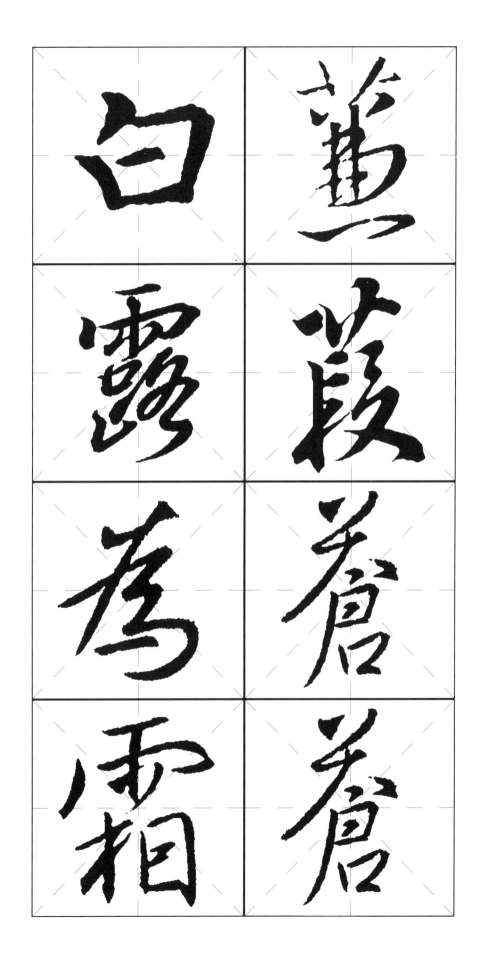

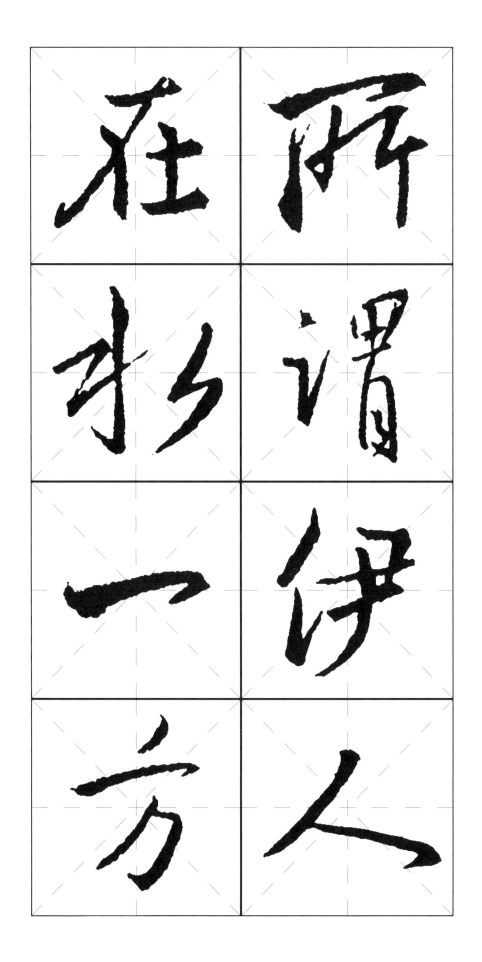

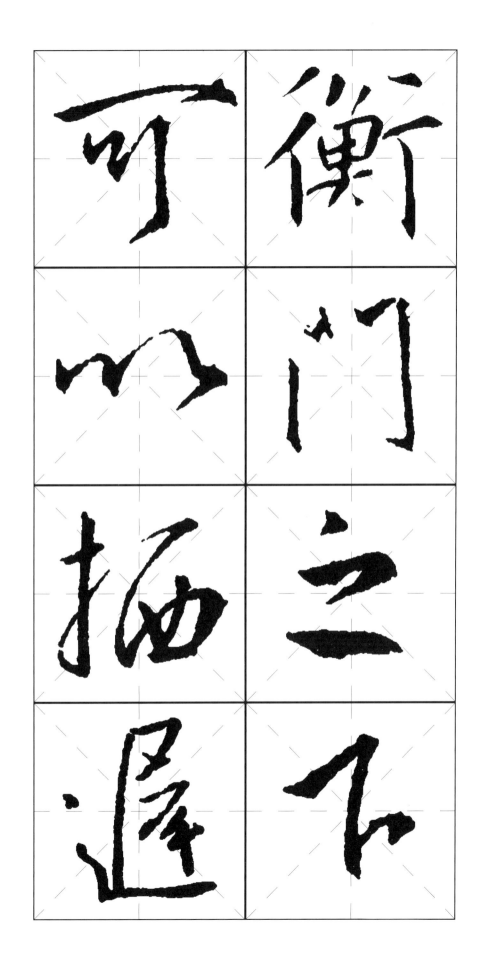

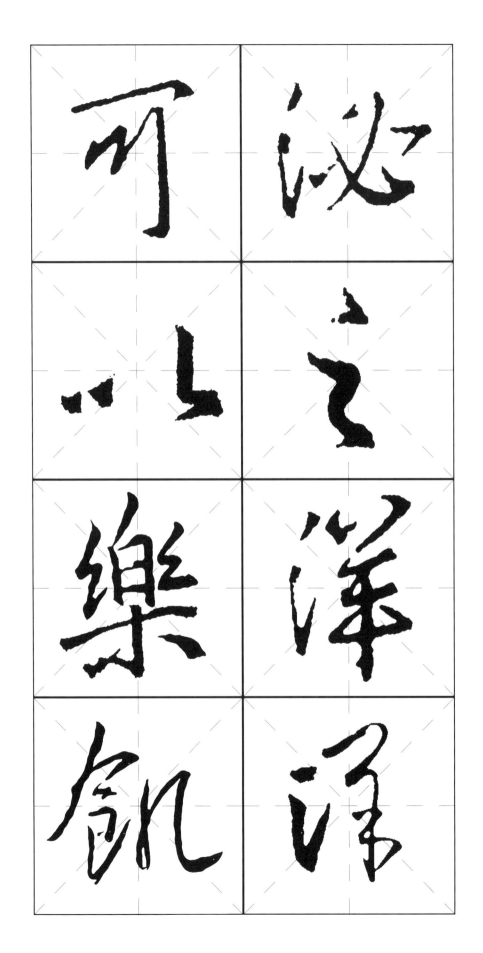

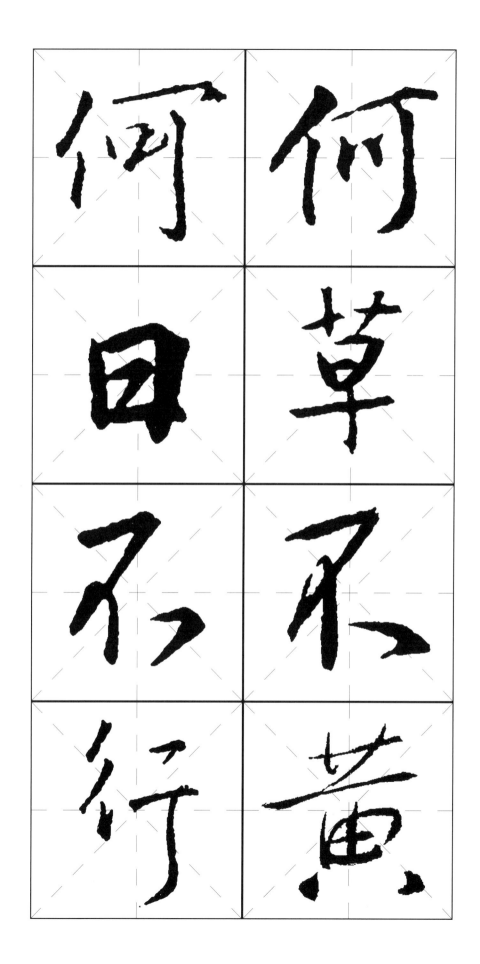

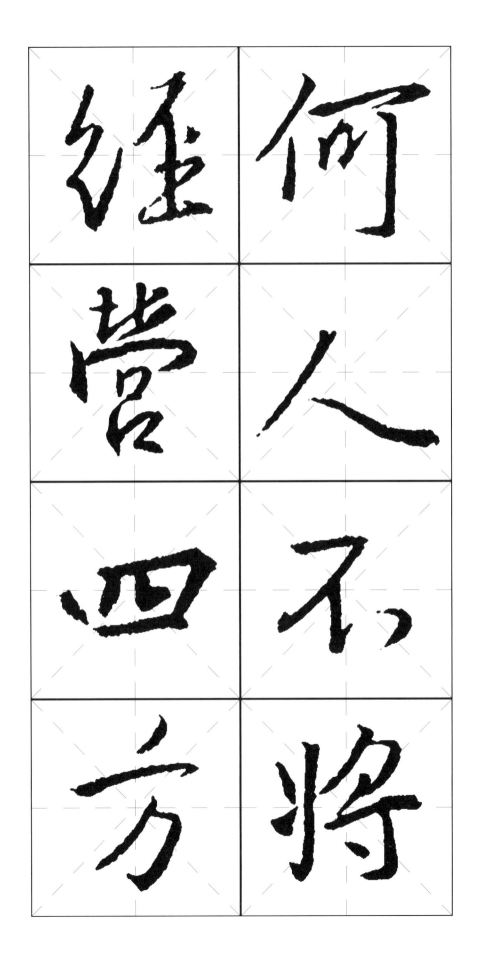

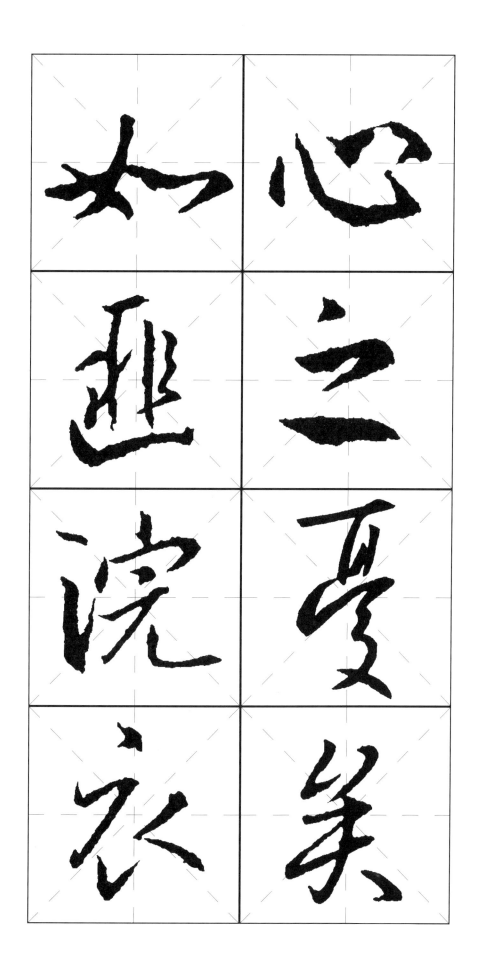

33

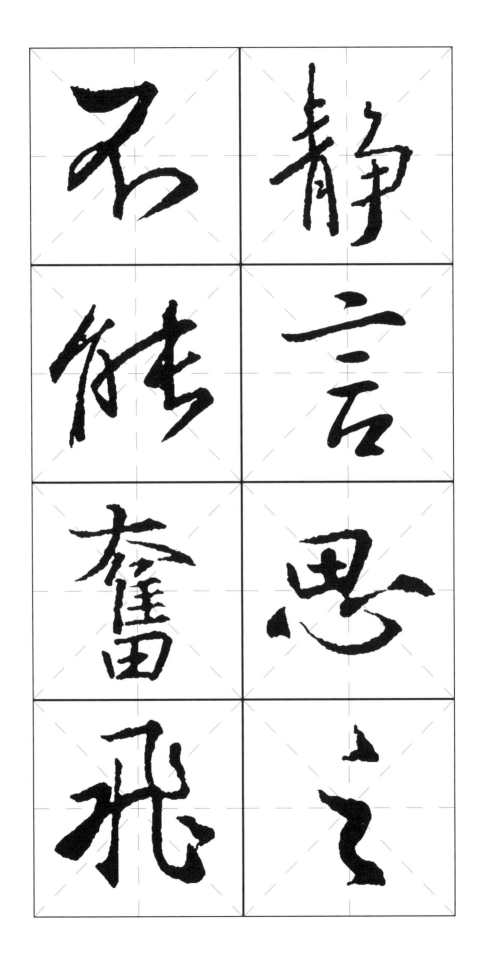

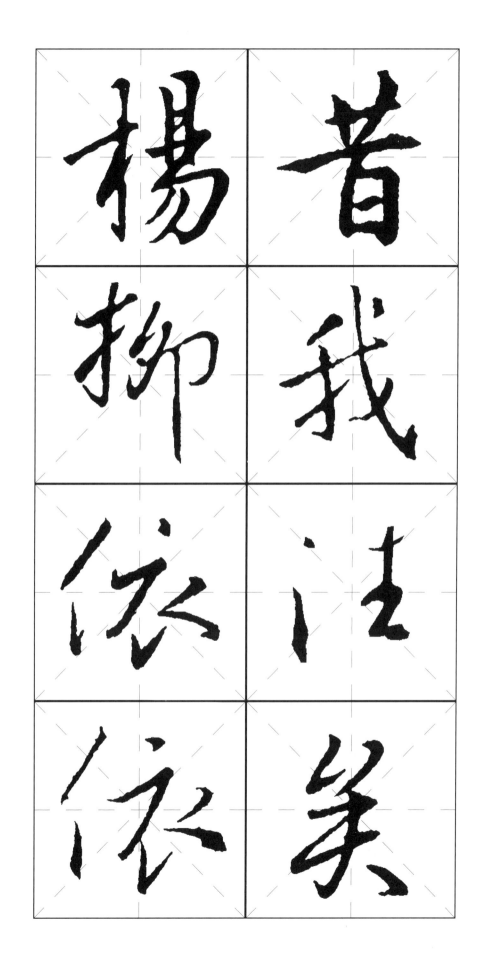

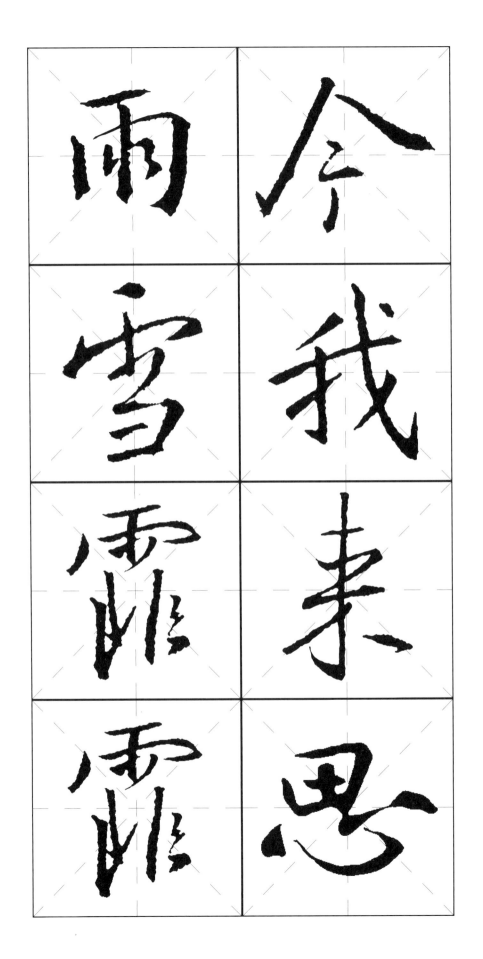

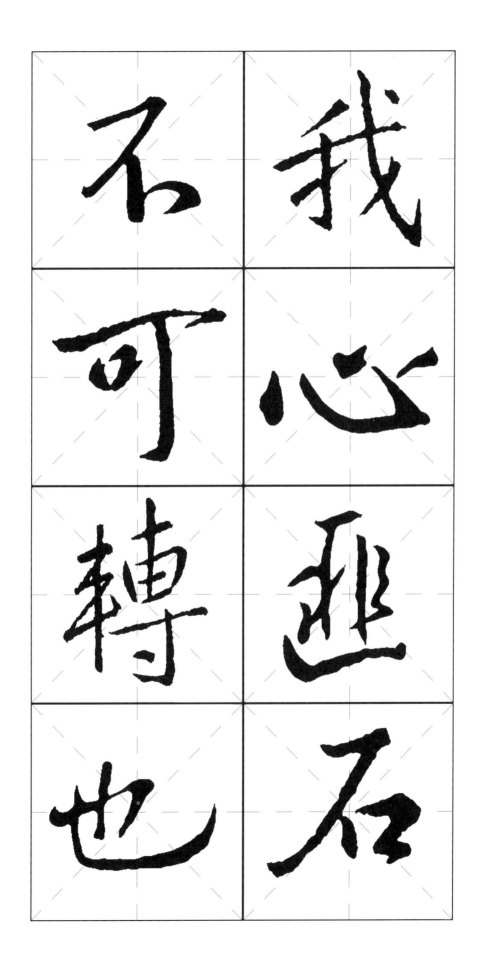

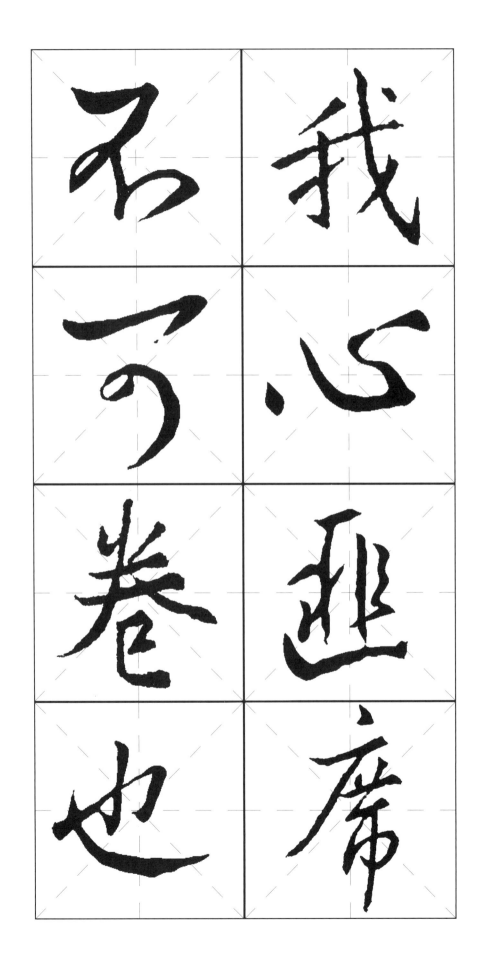

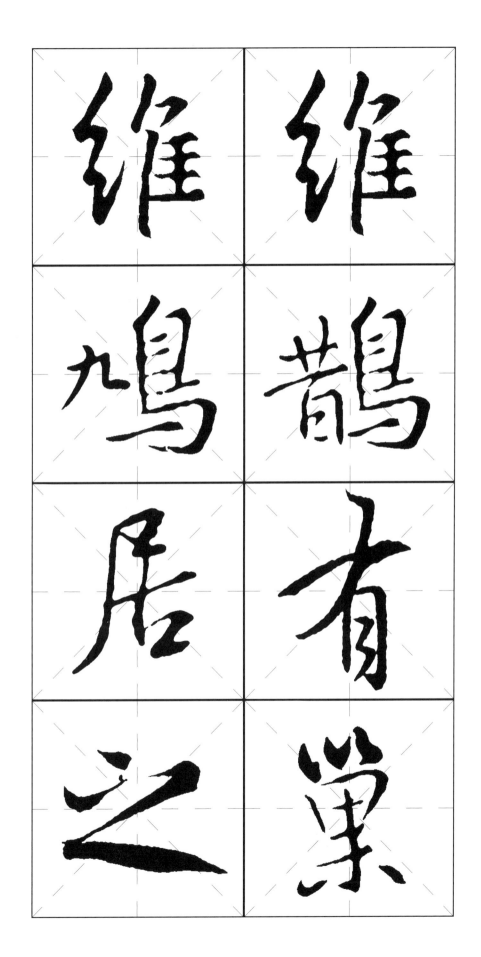

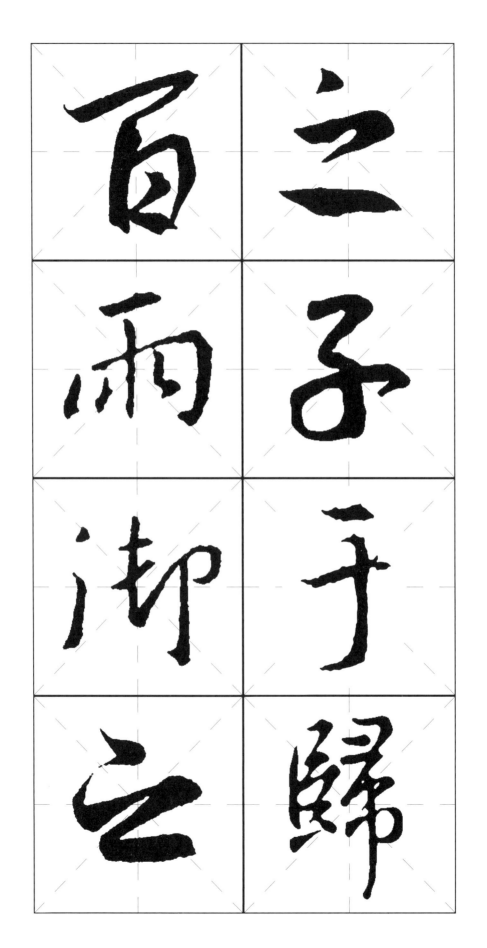

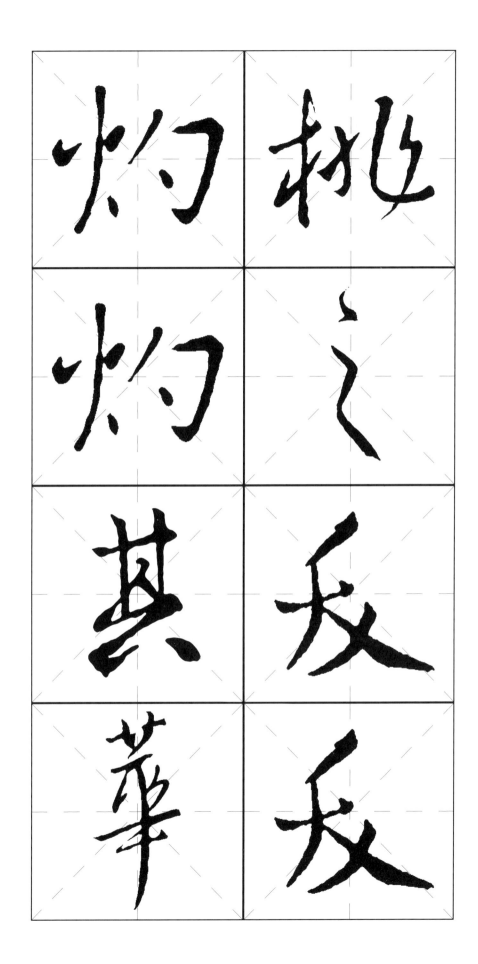

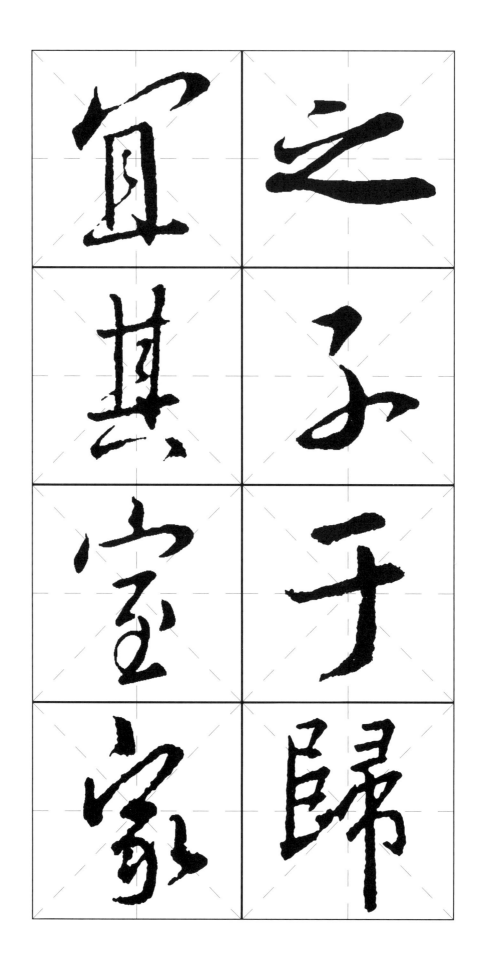

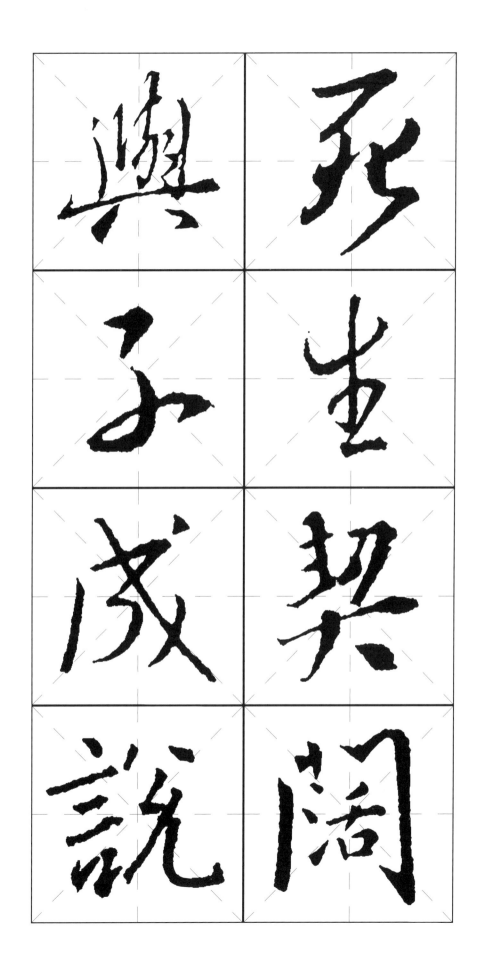

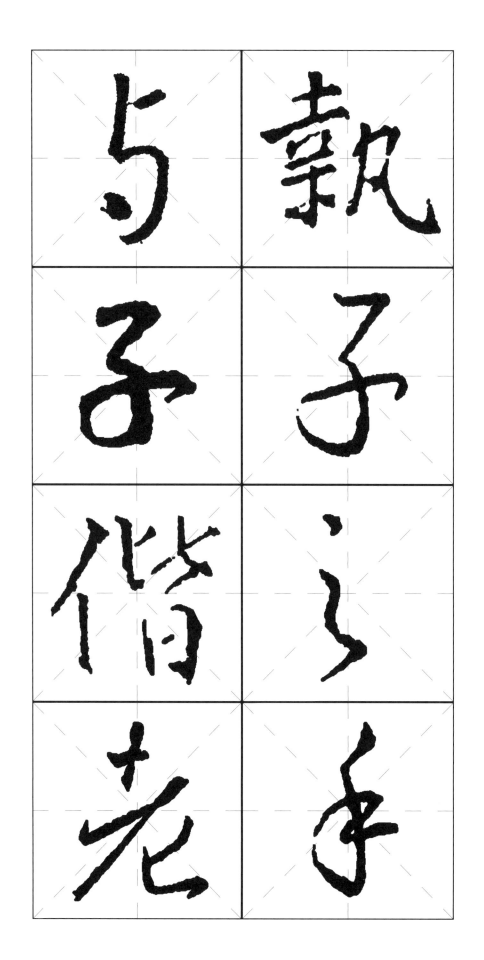

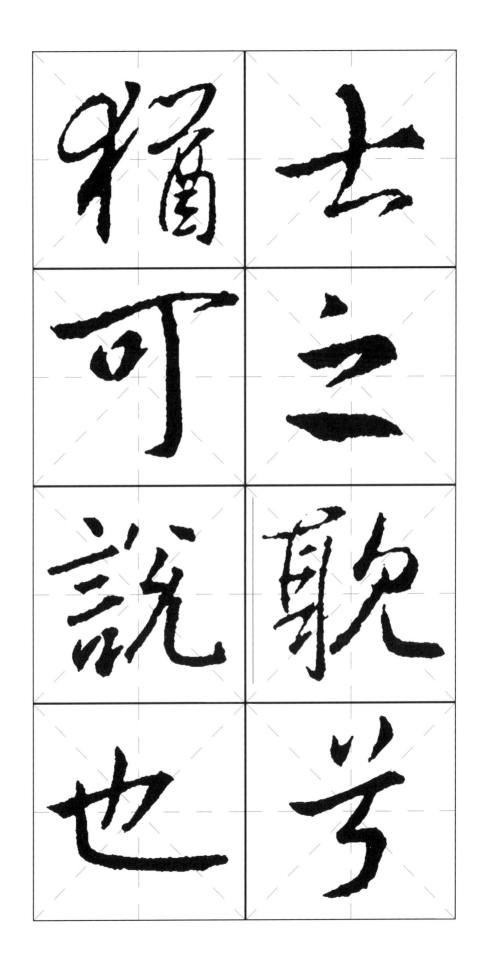

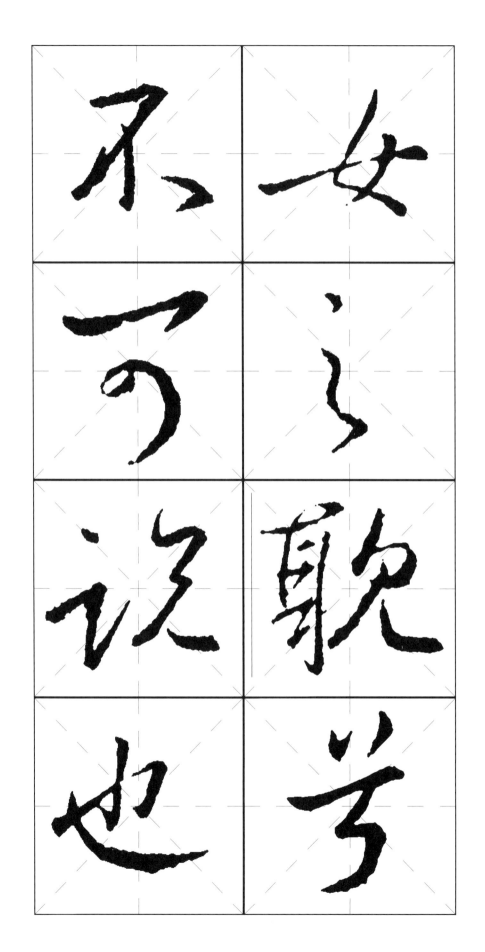

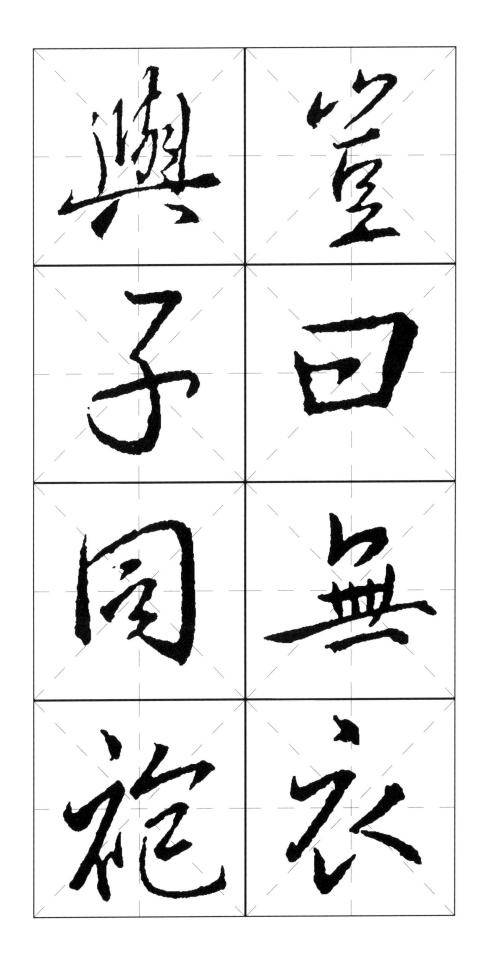

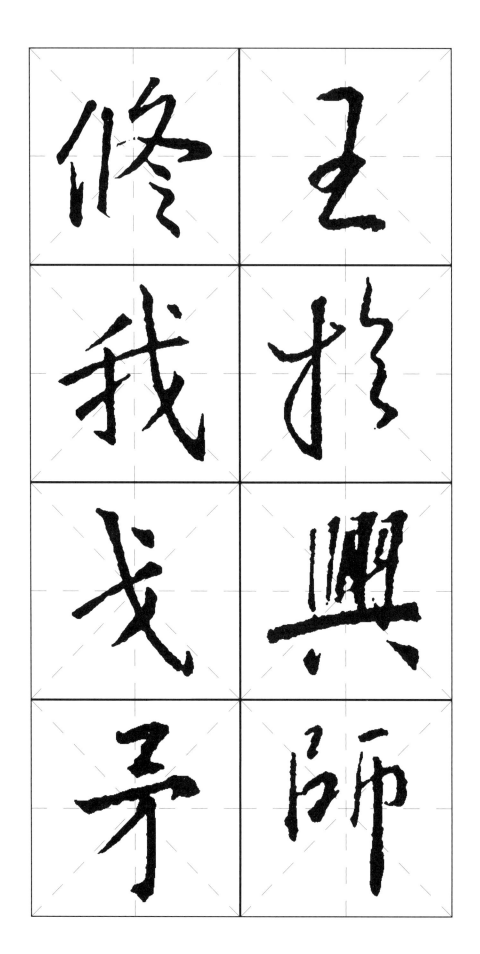

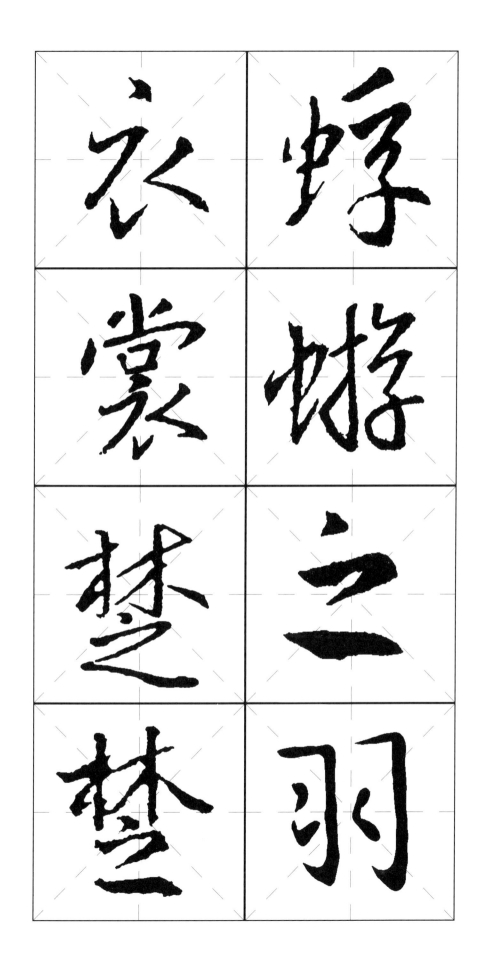

49

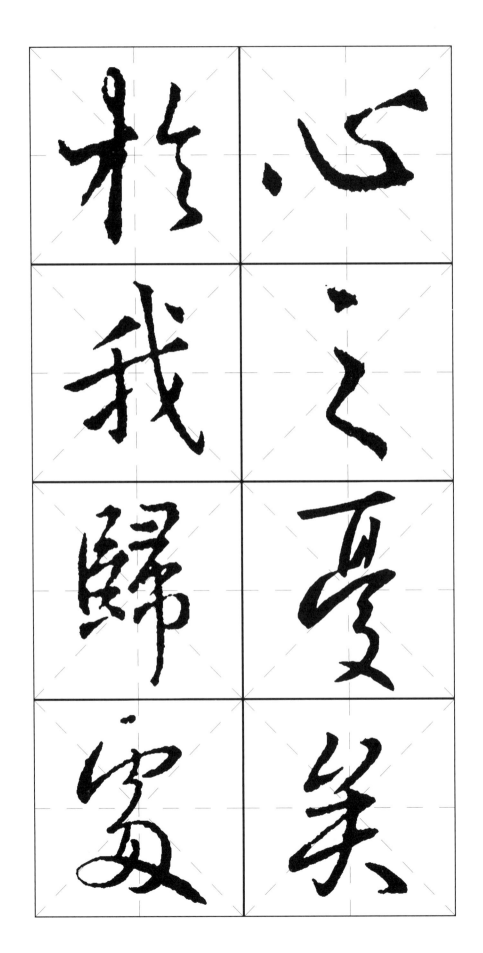

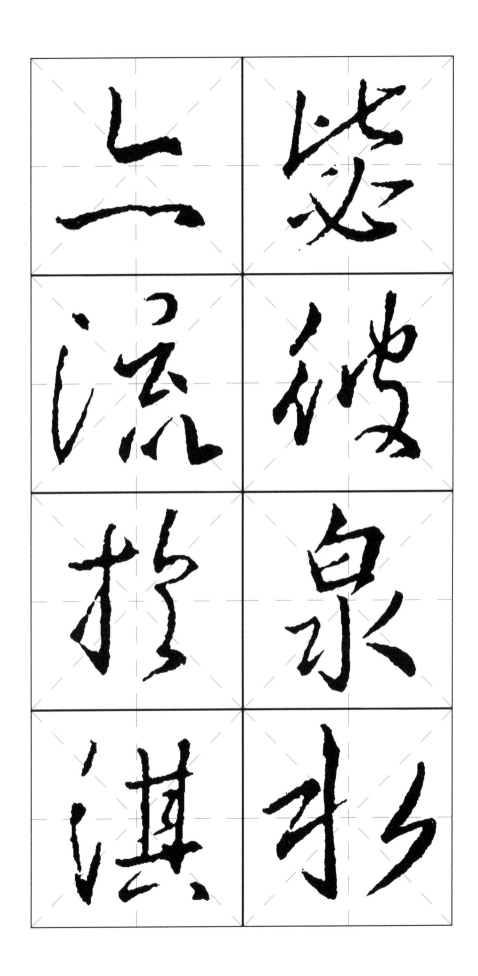

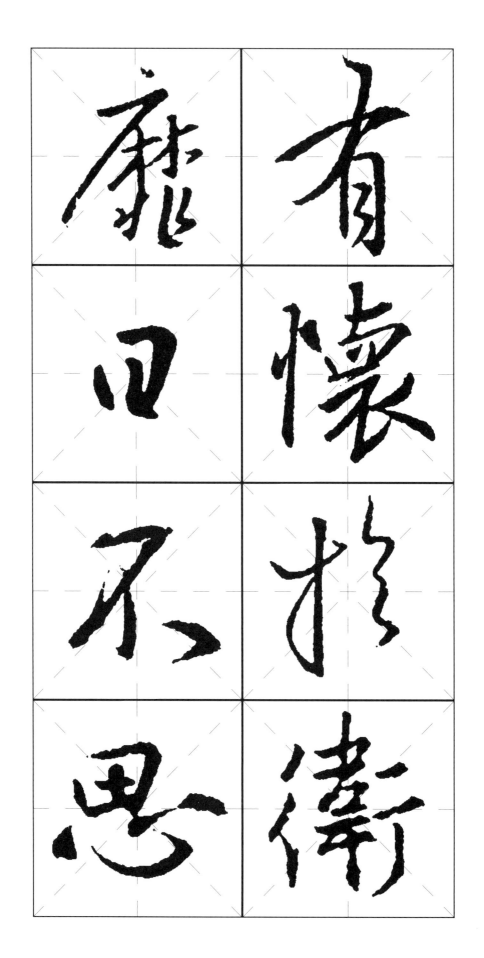

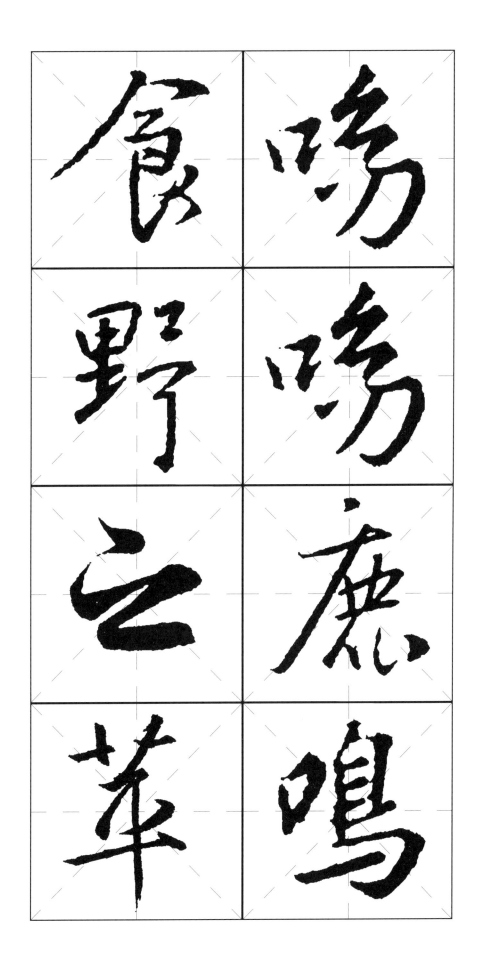

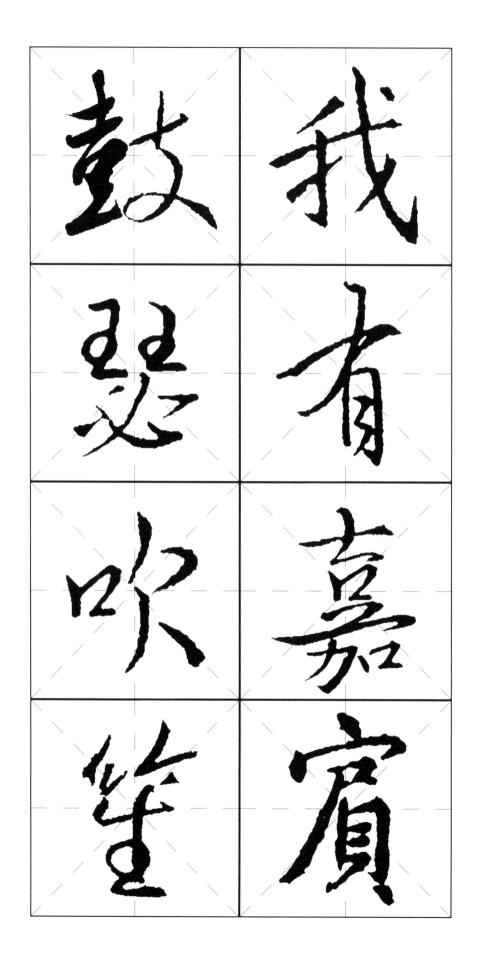

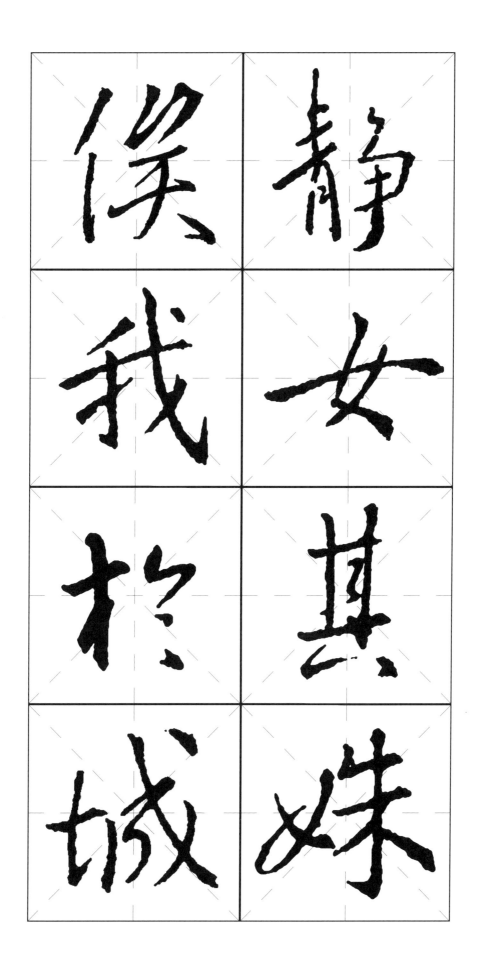

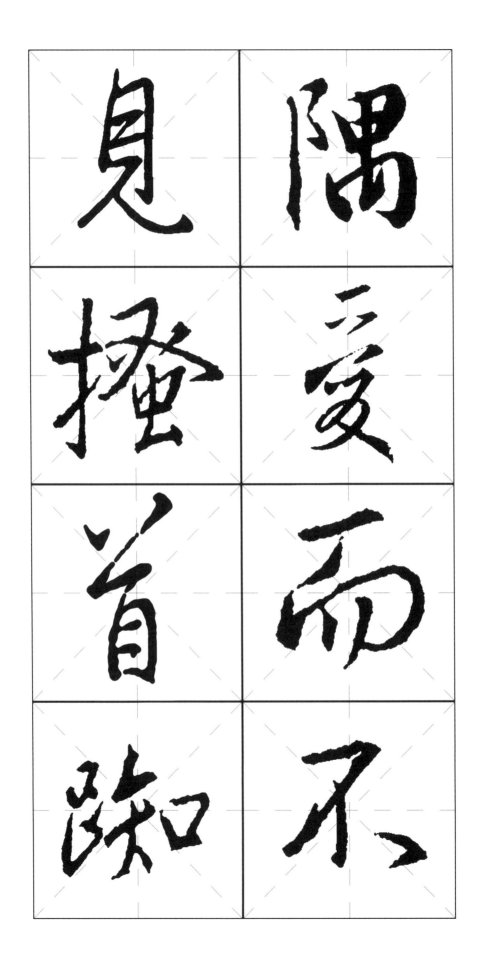

——《诗经·邶风·静女》

静女其姝俟我於城隅
爱而不见搔首踟蹰

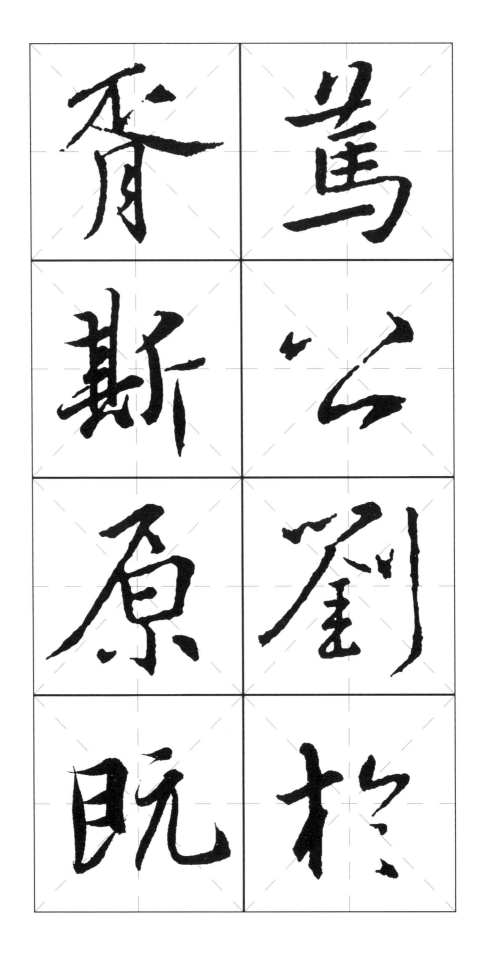

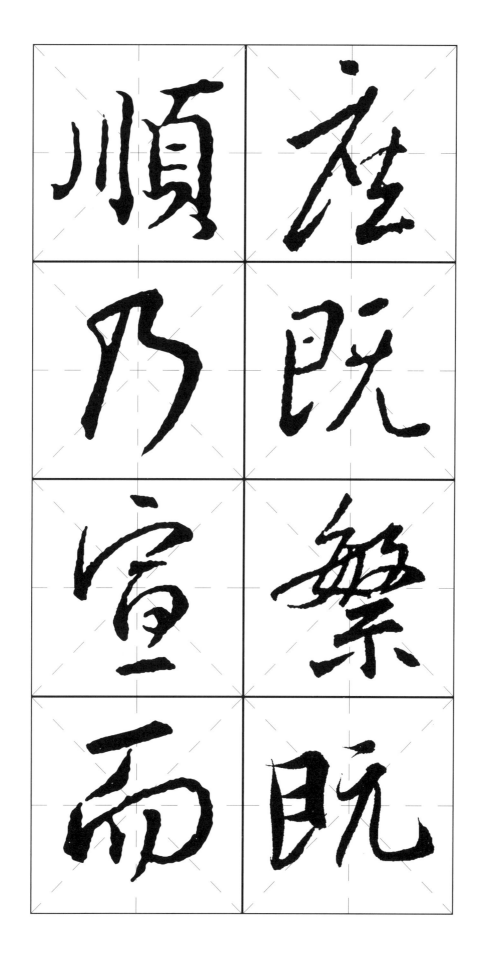

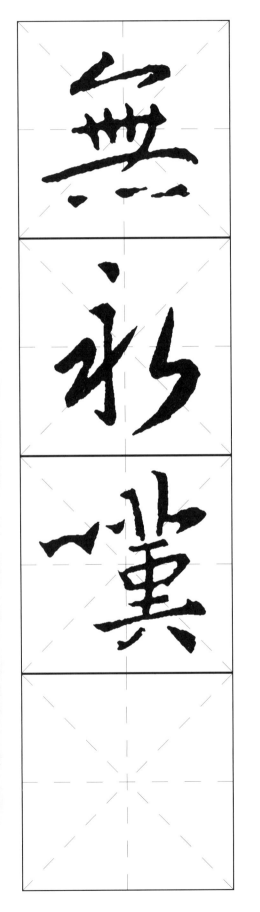

笃公刘於胥斯原既庶既
繁既顺乃宣而无永叹

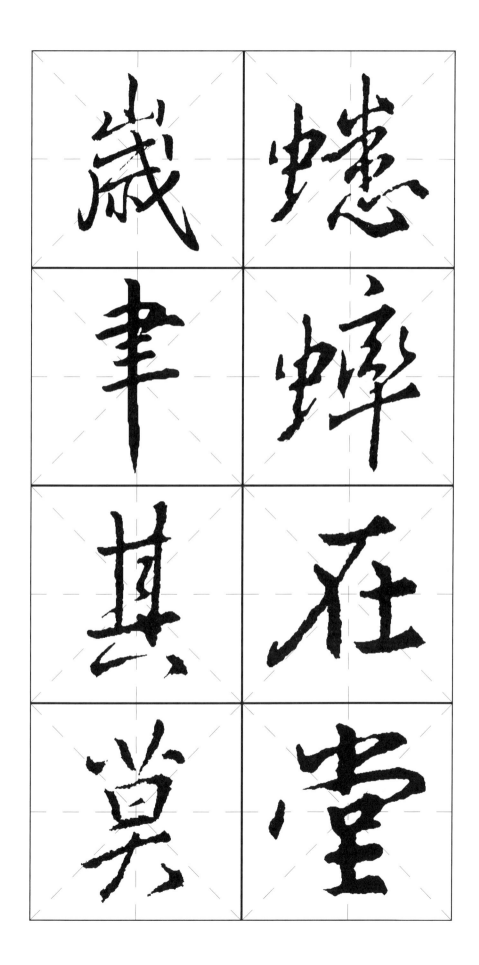

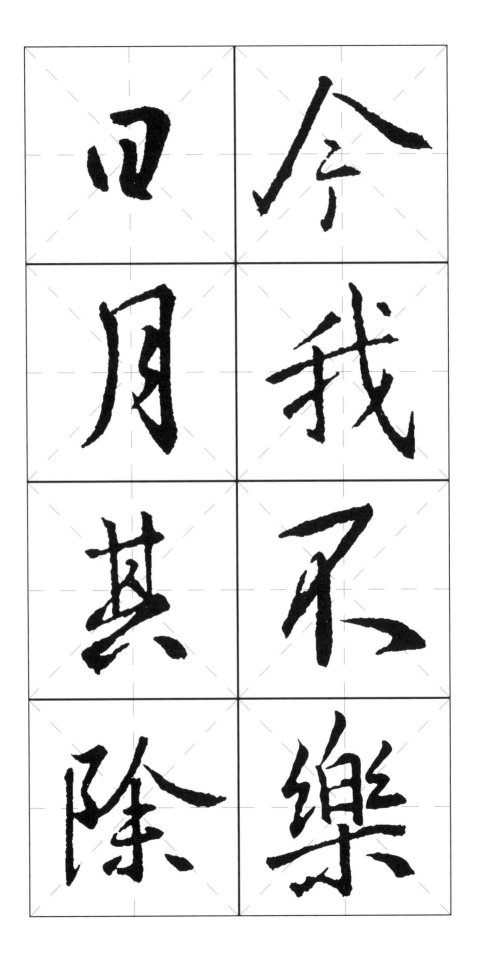

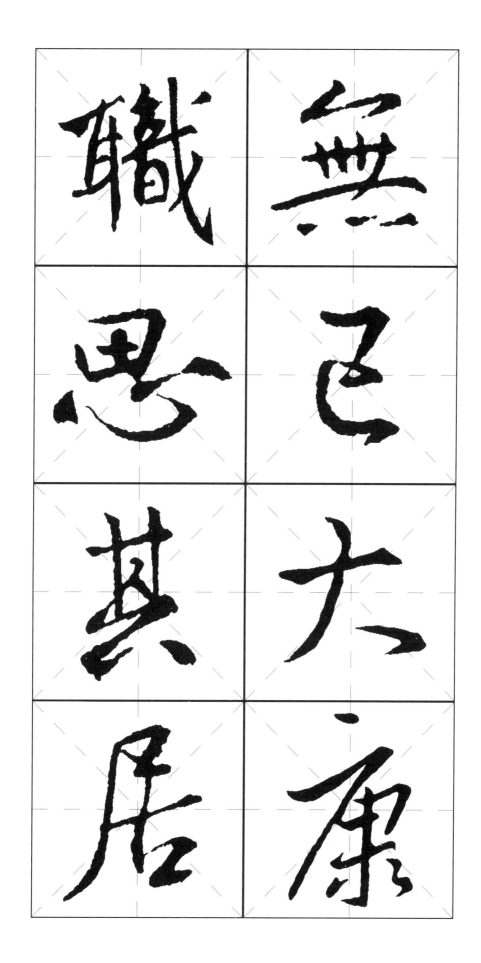

释文：无已大康，职思其居。

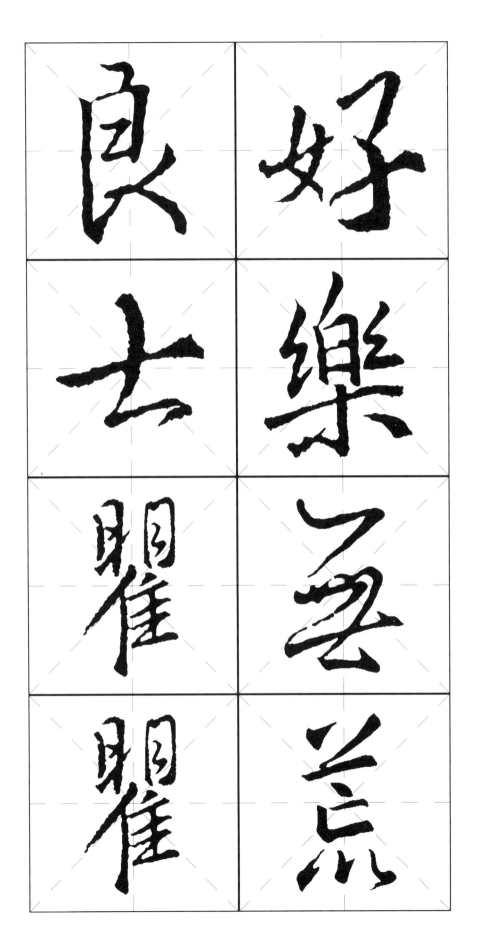

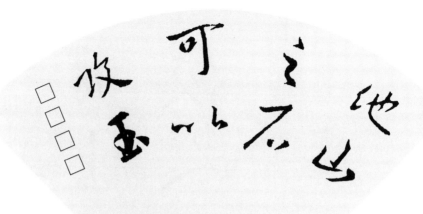

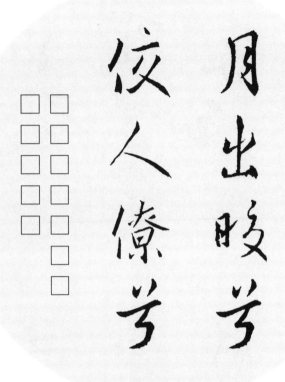

月出皎兮

佼人僚兮

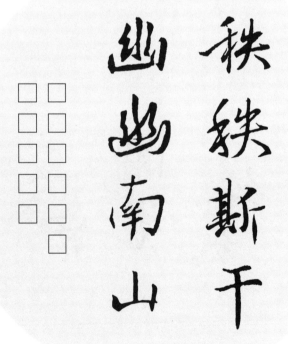

秩秩斯干

幽幽南山

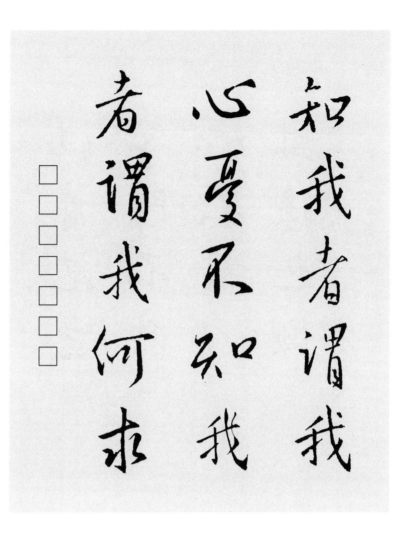

知我者谓我心忧不知我者谓我何求

南有乔木不可休思汉有游女不可求思

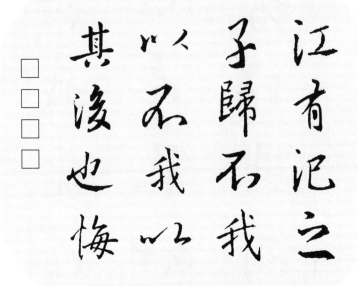

江有汜

子归不我

以不我以

其後也悔

蒹葭蒼蒼

白露為霜

所謂伊人

在水一方

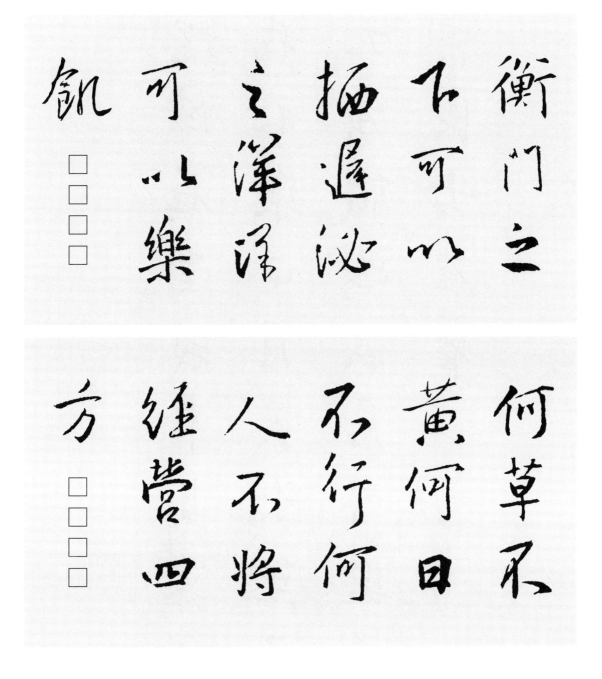

衡門之下可以棲遲泌之洋洋可以樂飢□□□□

何草不黃何日不行何人不將四牡經營方□□□□

蟋蟀在堂歲聿其莫今

我不樂日月其除無已

大康職思其居好樂無

荒良士瞿瞿

□
□
□
□

图书在版编目（CIP）数据

王羲之行书集字《诗经》/ 胡镇编著 . —— 杭州：
浙江古籍出版社 , 2023.12
ISBN 978-7-5540-1986-3

Ⅰ . ①王⋯ Ⅱ . ①胡⋯ Ⅲ . ①行书—书法 Ⅳ .
① J292.113.5

中国版本图书馆 CIP 数据核字 (2021) 第 026517 号

王羲之行书集字《诗经》

胡　镇　编著

出版发行	浙江古籍出版社
	（杭州体育场路347号 电话：0571-85068292）
网　　址	www.zjgj.zjcbcm.com
责任编辑	刘成军
文字编辑	张靓松
责任校对	吴颖胤
责任印务	楼浩凯
封面设计	吴思璐
设计制作	浙江新华图文制作有限公司
印　　刷	杭州佳园彩色印刷有限公司
开　　本	787mm×1092mm 1/16
印　　张	4.75
字　　数	80千字
版　　次	2023 年 12 月第 1 版
印　　次	2023 年 12 月第 1 次印刷
书　　号	ISBN 978-7-5540-1986-3
定　　价	22.00 元